编者的话

为满足广大美术爱好者学习和欣赏中国画的需要，汲取中国传统绘画艺术的精华，我们特编辑出版《临摹宝典——中国画技法》系列丛书，这也是在我社之前出版《学画宝典——中国画技法》系列丛书的基础上进行提升。意在引导读者在创作时有个形象的参照，通过学习范图的步骤演示，领会用笔用色要领及作画程序。读者可任意挑选书中的构图进行临摹、比较。当然，在临摹过程中，会因各种因素的作用而呈现迥然相异的效果，正如国画大师齐白石所言："学我者生，似我者死"的艺术哲理，即传统绘画上讲神妙、重笔趣、求气韵，从而达到画面意境的深邃情趣。

本系列丛书选入画家，均是在各传统题材中最擅长、最娴熟者，每分册均有画法步骤解析、作品欣赏等，信息量大，可选性强，读者可从中探究独到的艺术特色和技法。希望这套丛书能成为您案头学习中国画的首选资料，为日常的创作带来一些帮助。

周保忠 1944年生，字梦山，号古驿山人。吉林省美术家协会会员，吉林省书法家协会会员，吉林省群众文化学会会员，关东山水画研究会理事。从事中国画创作、教学五十余载，作品及论文多次在全国、省、市、东北地区和国际联谊展中获奖，并发表于报刊，新闻媒体曾作专题报道。

代表作品：《开发矿业》《子夜》《秋辉》《飞雪迎春》《每逢花处又重簪》《山村晴晓》《夜牧》《鸭绿江畔》《农忙时节》《渔家春晓》《采秋》《往诊归来》《高山流水》等。作品被新加坡、美国、韩国等国家及中国台湾、中国香港、上海、南京、北京及东北三省各地知名人士和爱好者收藏。个人艺术传略入编《中国书画名家签名钤章艺术总览》辞书。

《渔家春晓》画法步骤

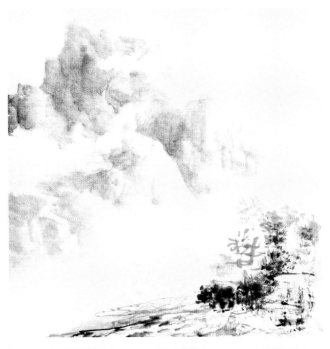

步骤一：经营位置，远虚近实，喷湿画面，用大兰竹笔花青调墨，一波三折勾出山石结构，树木。

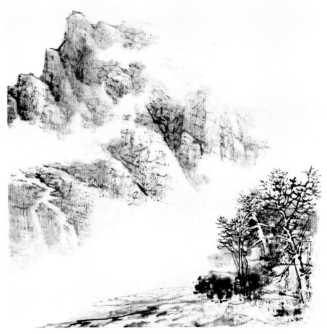

步骤二：审视画面，中侧锋用笔，用淡墨渴笔皴擦明暗，整体基本成形。

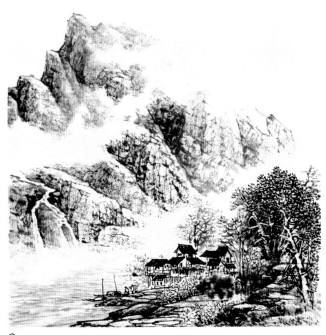

步骤三：虚实相生，刻画山石纹理走势，阴阳向背，皴、擦、点并用，突出画面主题，以渔村、船、人物点缀。

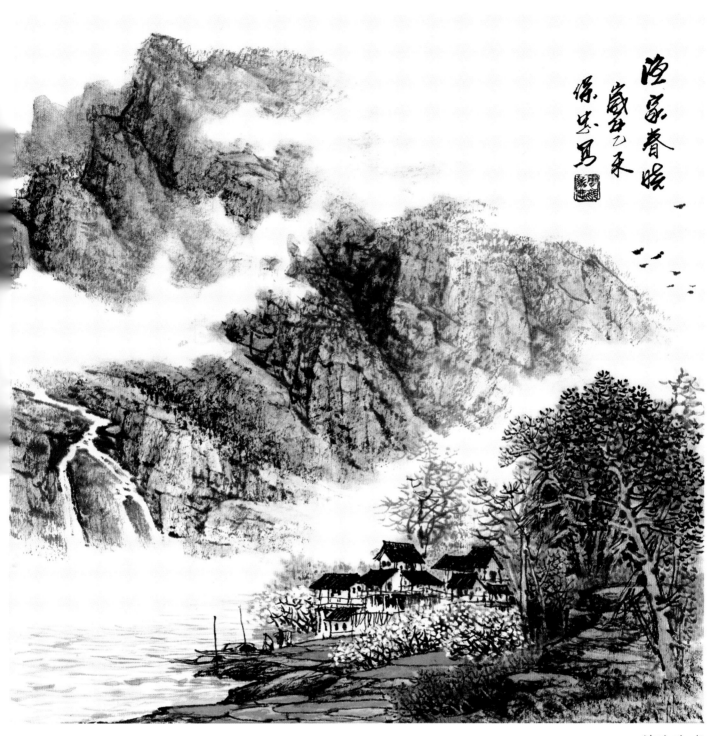

渔家春晓

步骤四：调整画面，控制水分，用墨少沾勤来，待干后渲染，赭石铺垫，罩花青，调胭脂湿染杏花，白色点梨花，树干间点墨增加立体感。最后落款、钤印。

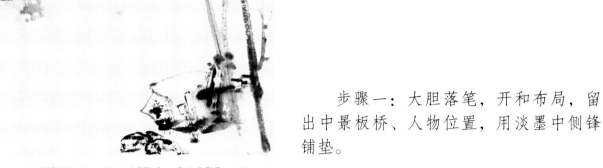

《关东九月》画法步骤

步骤一：大胆落笔，开和布局，留出中景板桥、人物位置，用淡墨中侧锋铺垫。

步骤二：远虚近实，虚实相生，中侧锋用笔，墨分浓淡，整体分类，应物象形，做到心中有数。

步骤三：画板桥、人物、小狗用笔力求简练，求其神态，林间溪水、石头、错落有致，注意林木类别、层次。

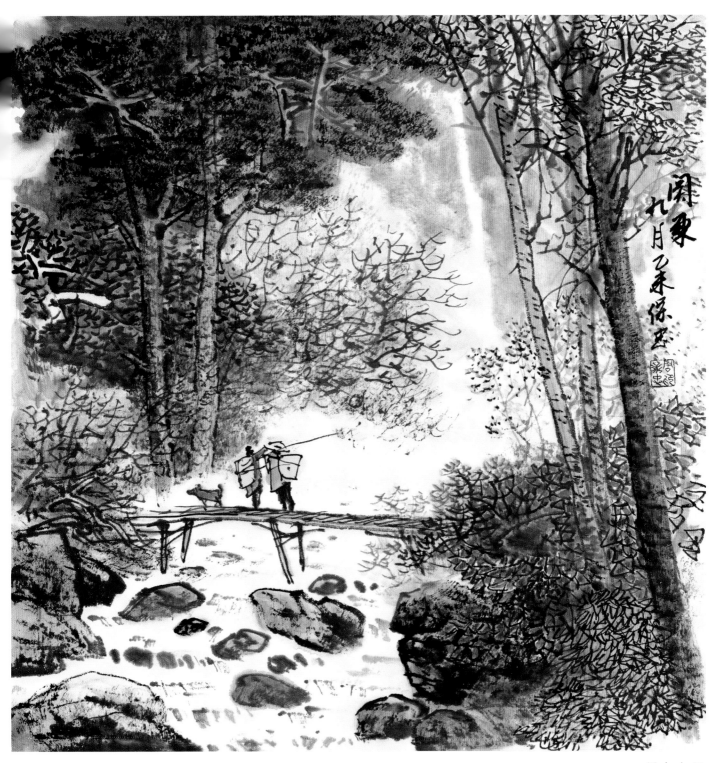

关东九月

　　步骤四：随类赋彩，夹叶染朱磦，分远淡近浓，花青加少许胭脂，鹅黄稀释罩染。干后调整画面，注意水分控制，最后题款、钤印。

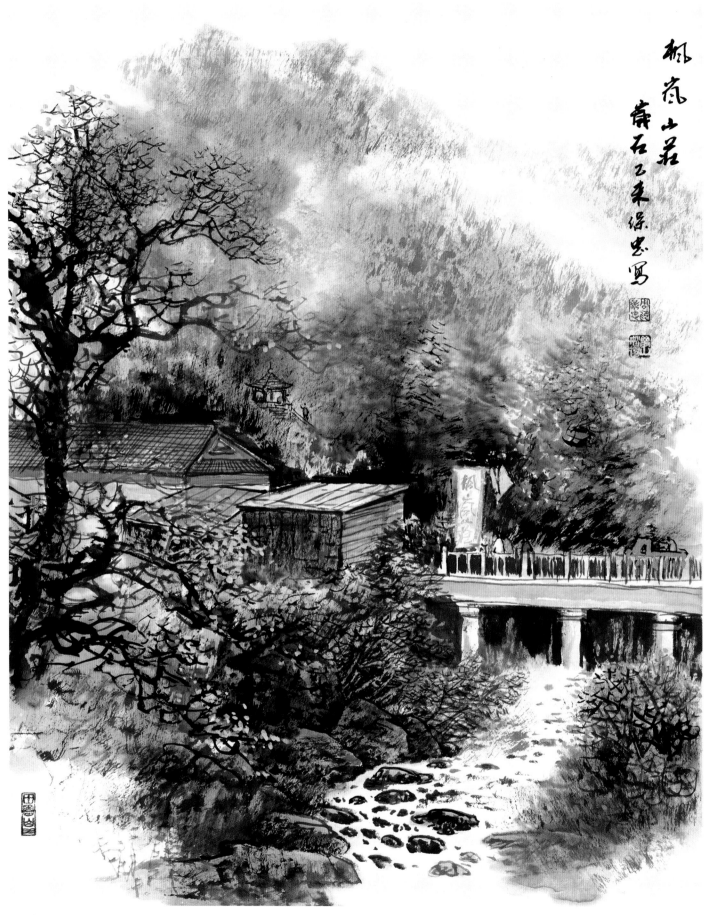

枫岚山庄

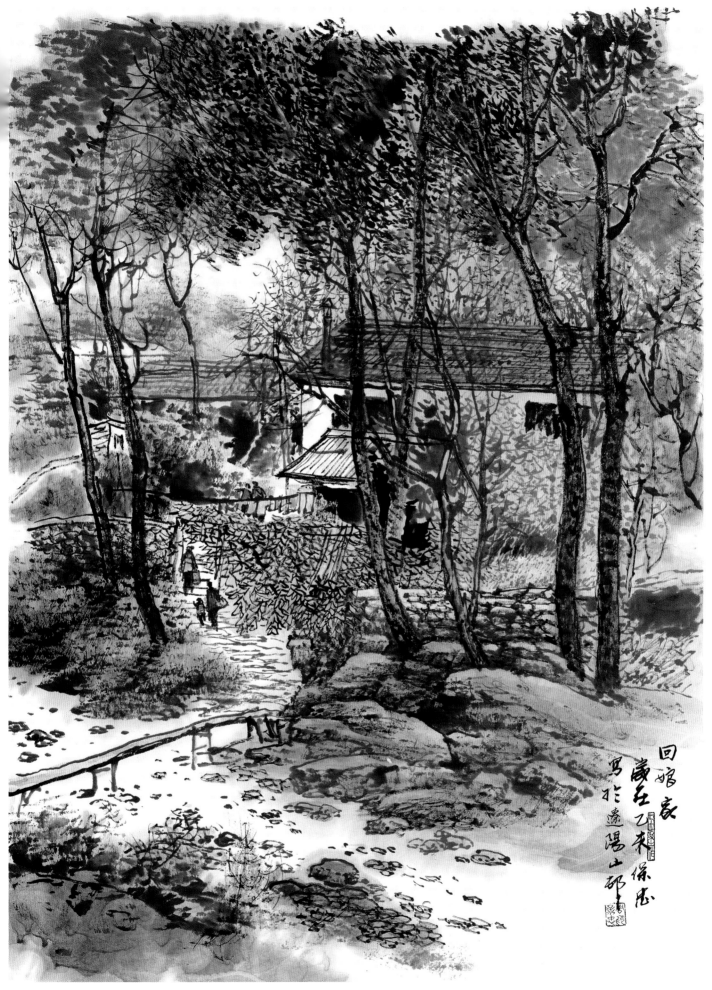

回娘家

暮霭归秋

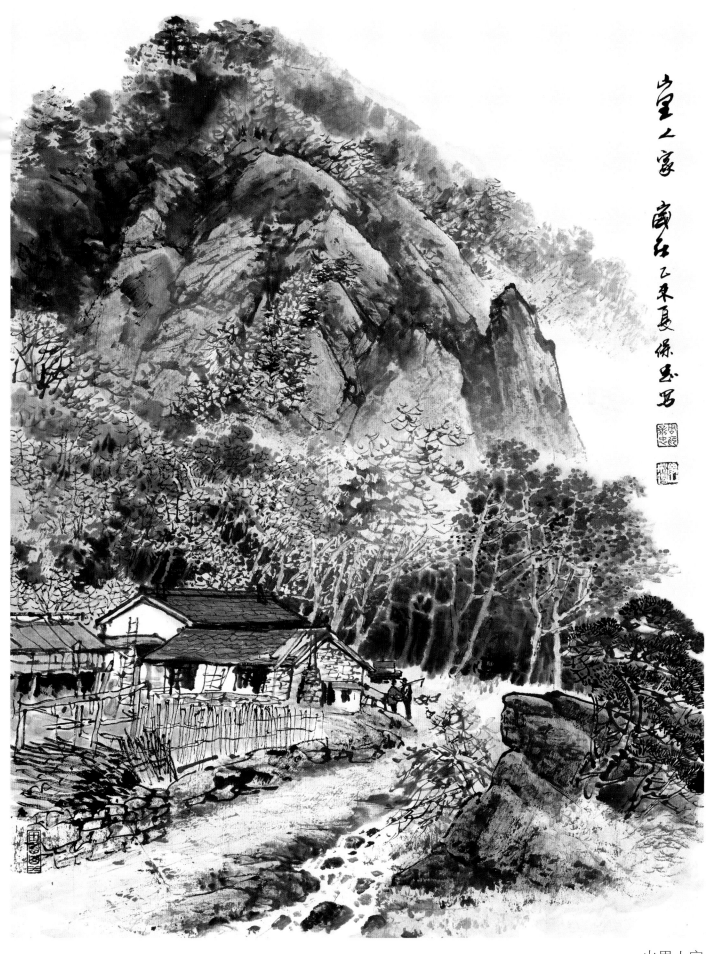

山里人家

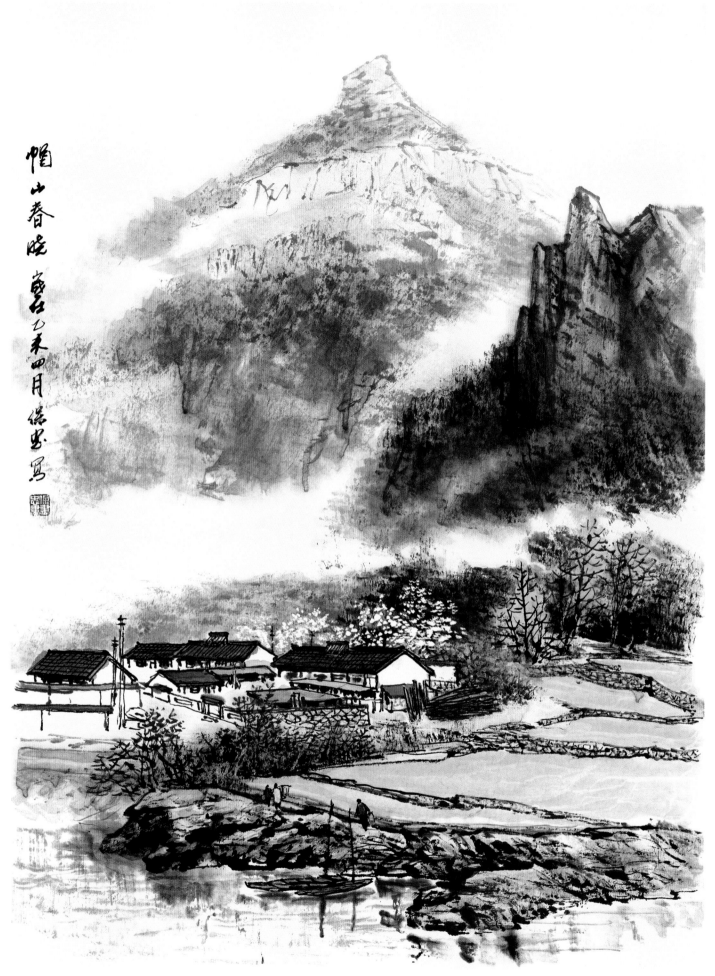

帽山春晓

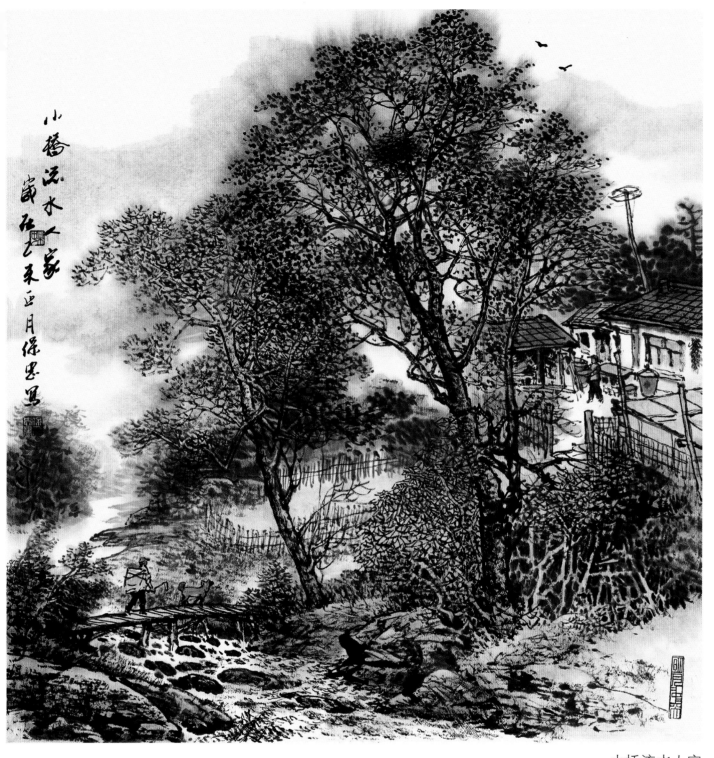

小桥流水人家

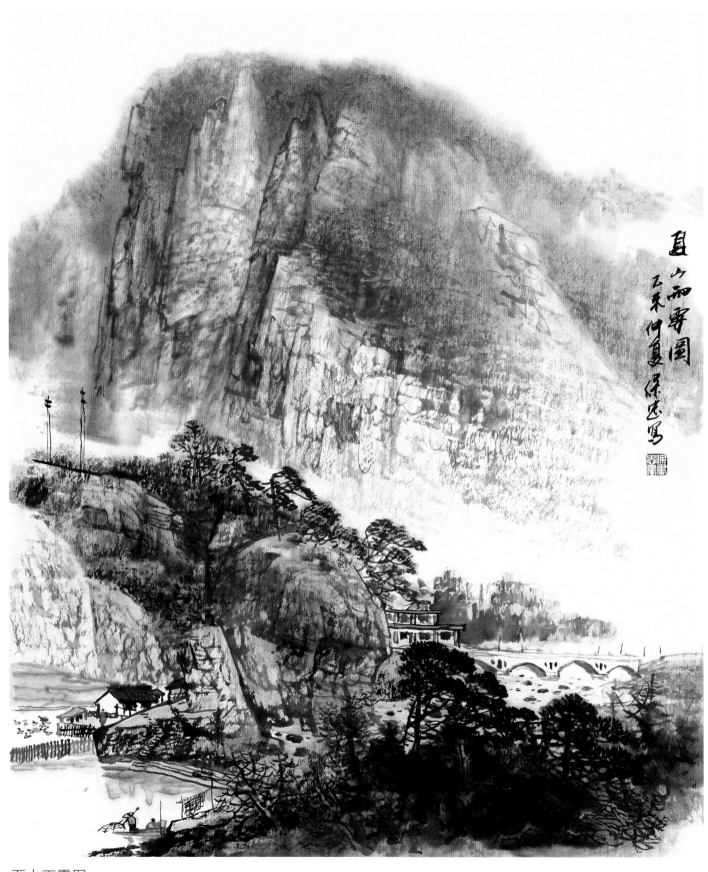

夏山雨霁图

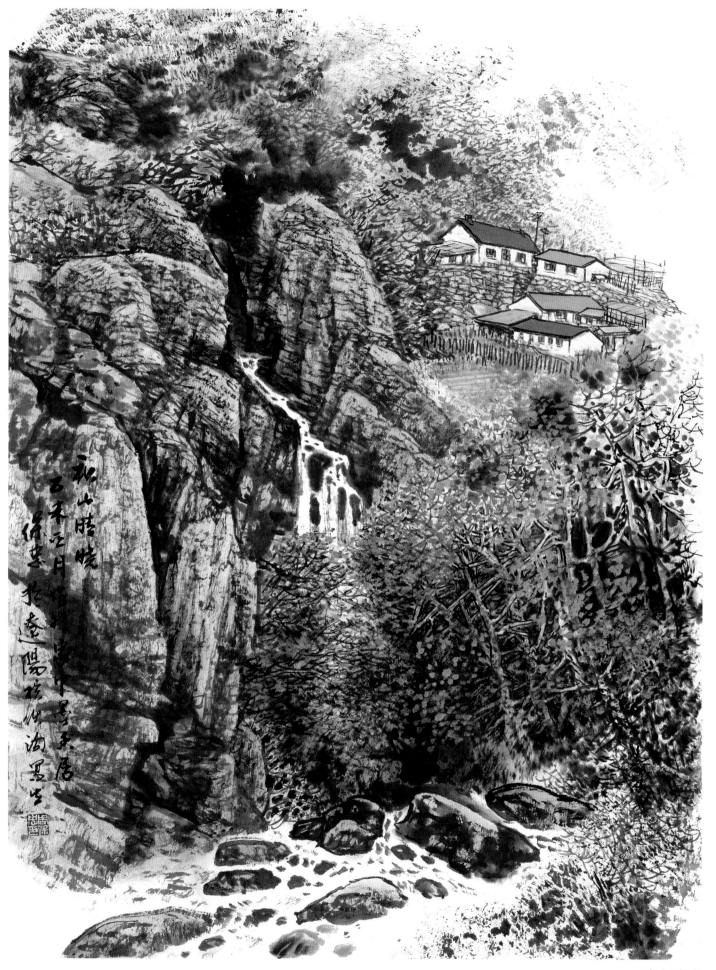

秋山晴晓

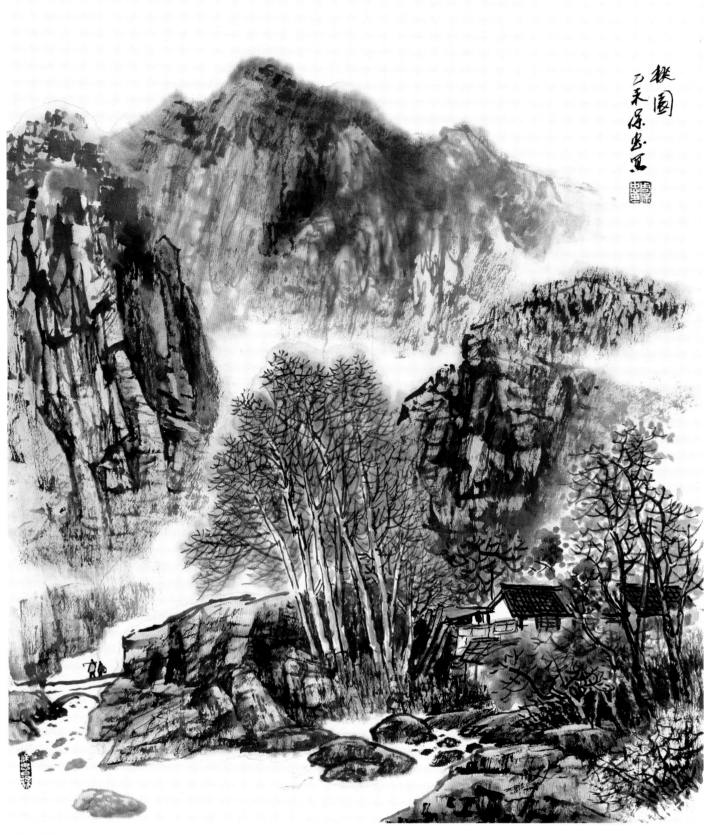

桃 园

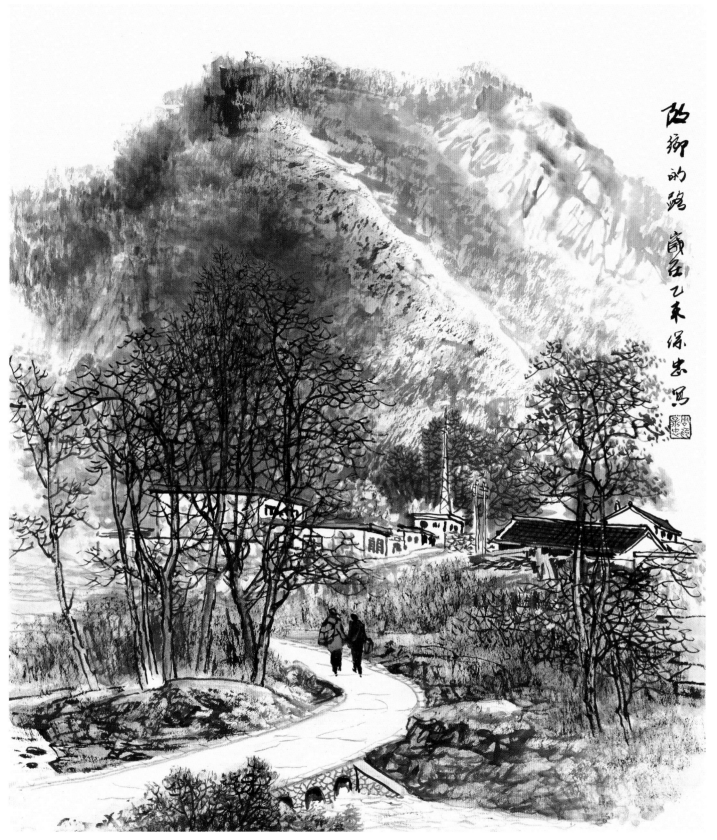

故乡的路

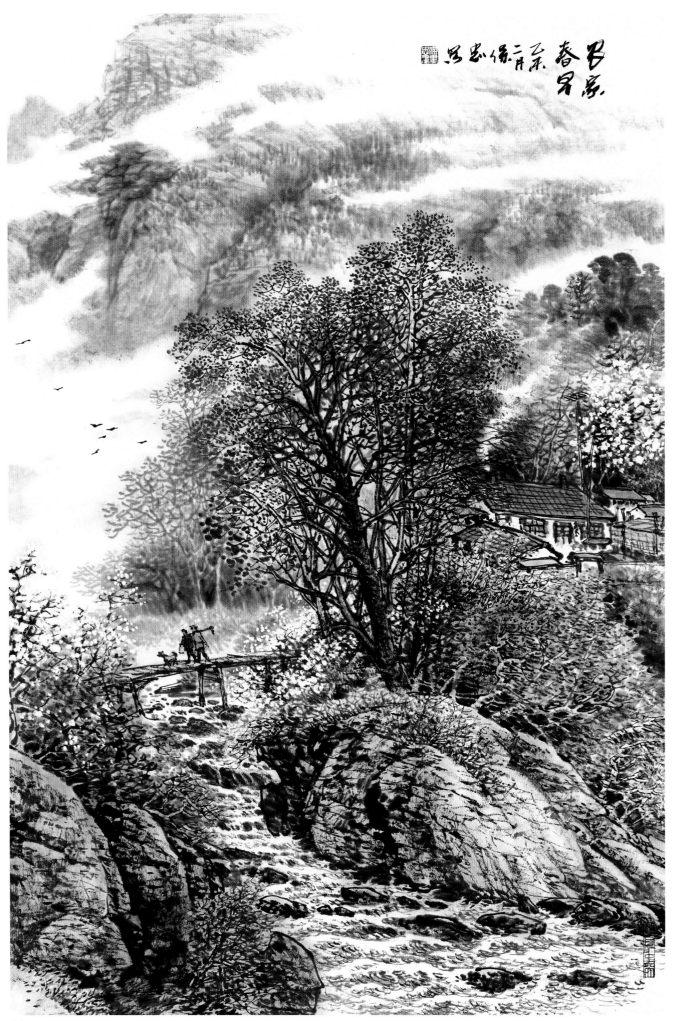

农家春早

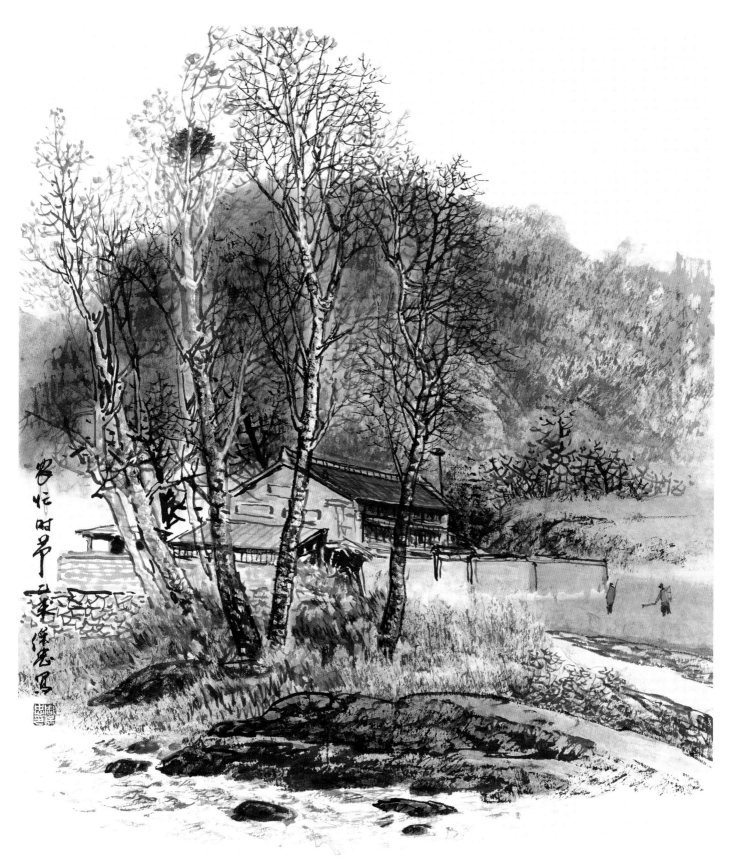

农忙时节

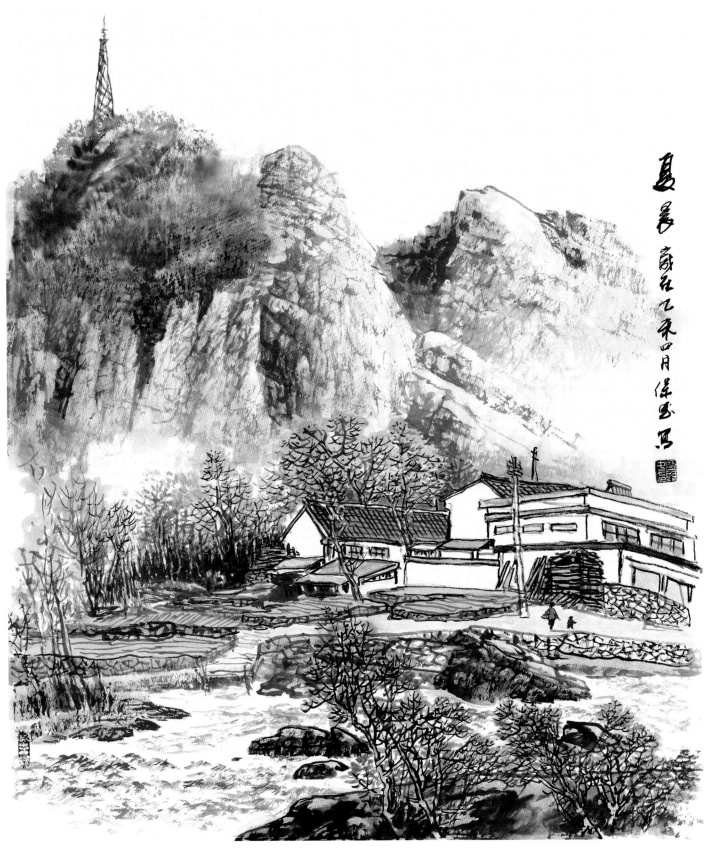

夏　晨

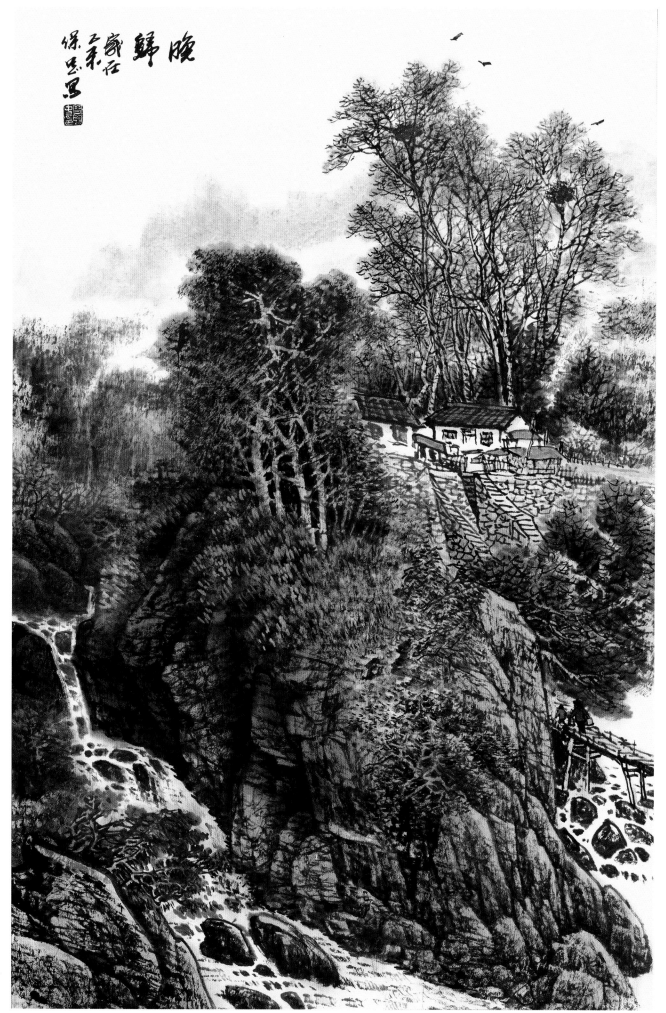

晚归

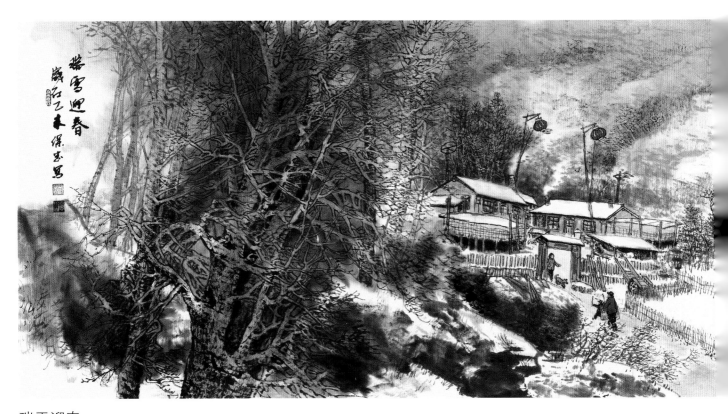

瑞雪迎春

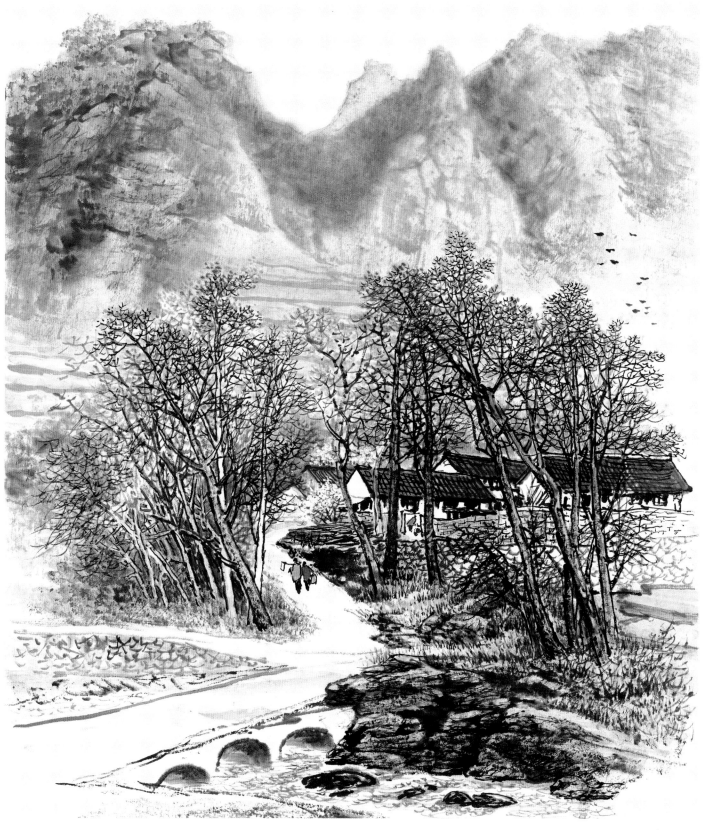

阔东三月 岁在乙巳绿荫堂写意于中山邨

关东三月

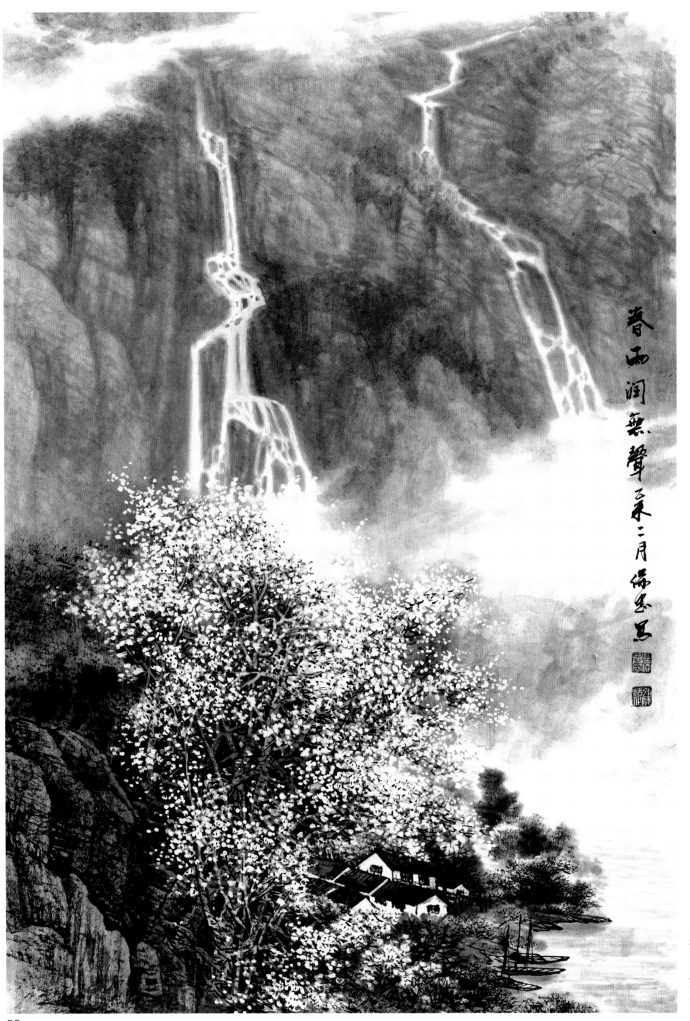

春雨润无声 乙未二月 保恩写

春雨润无声

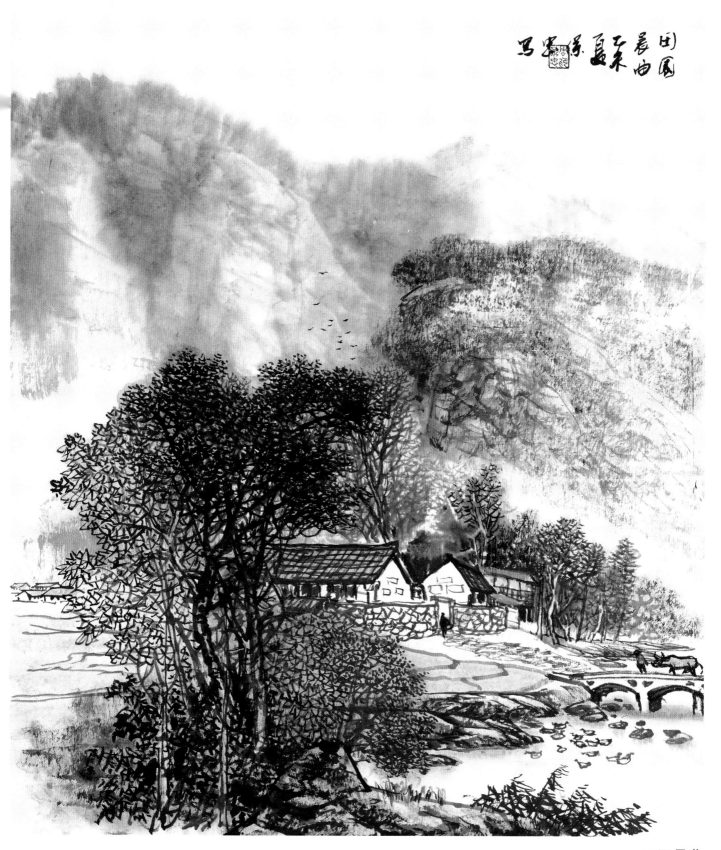

田园晨曲

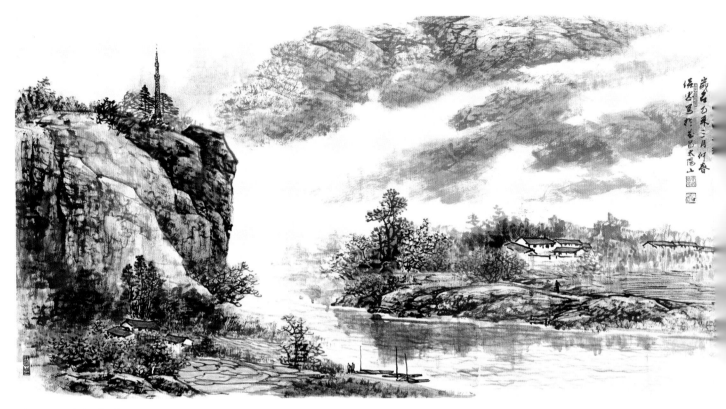

饮马河畔鱼米乡

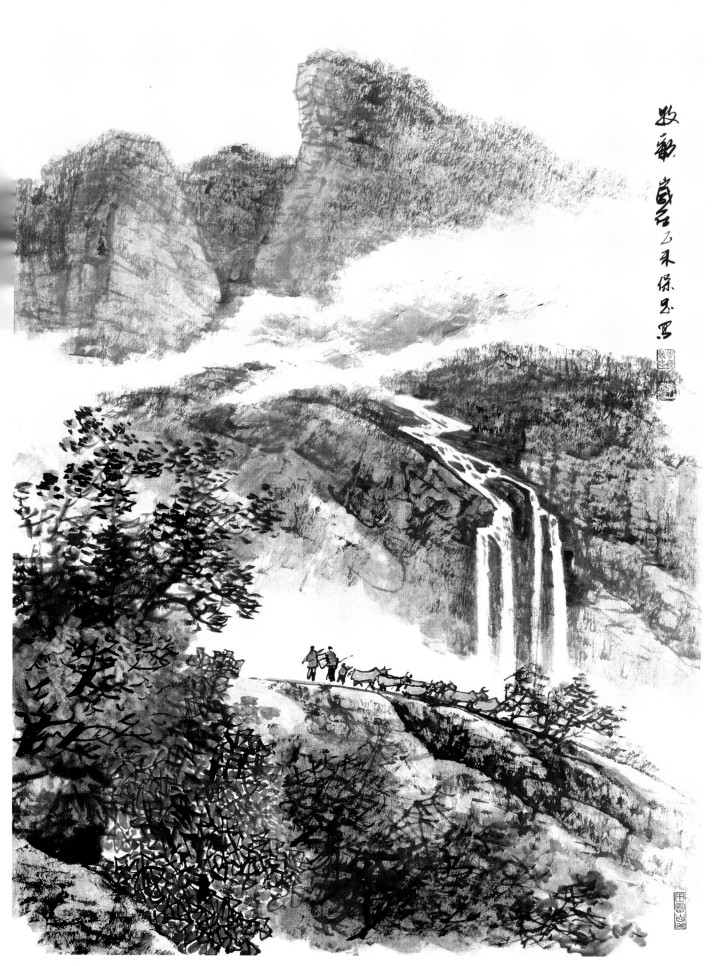

牧 歌

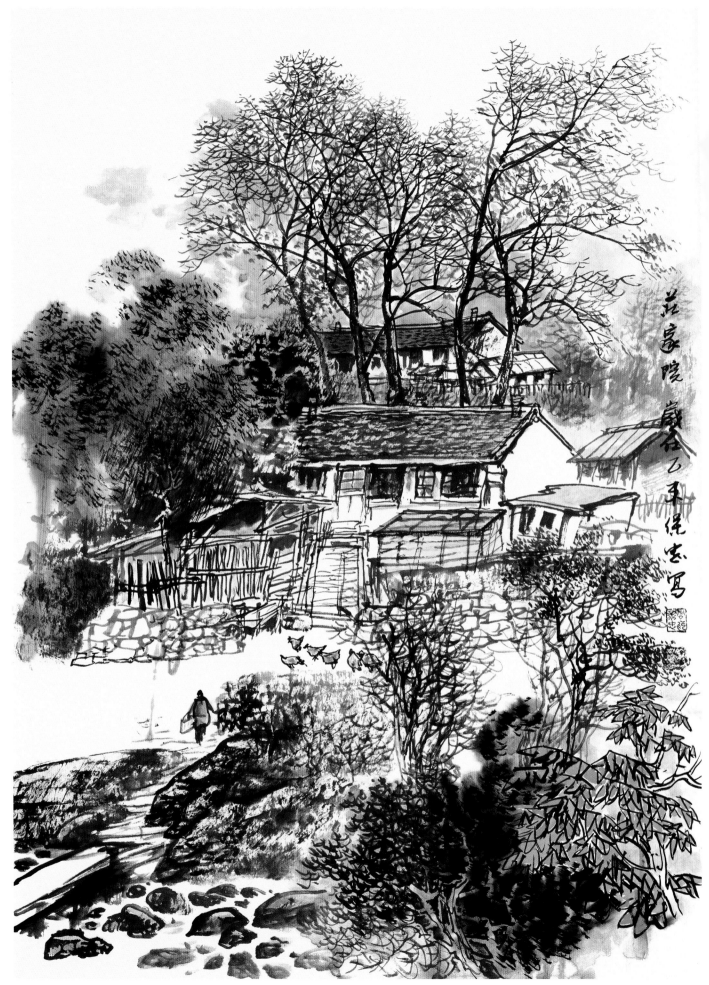

庄家院

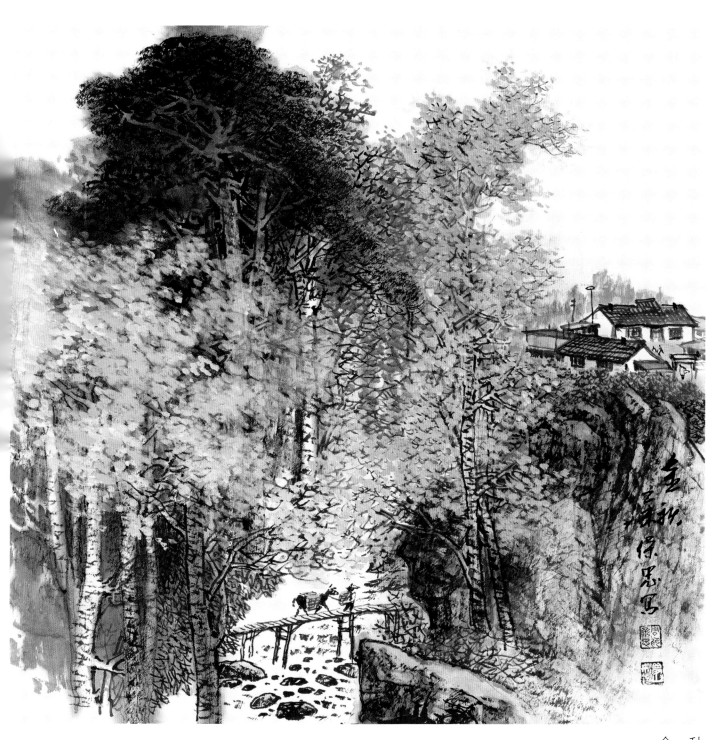

金　秋

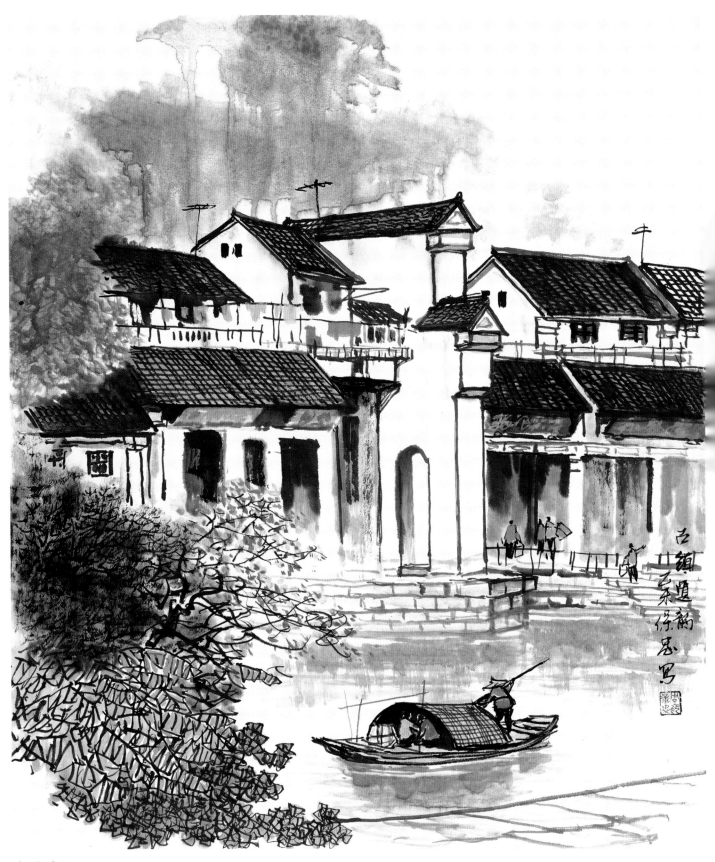

古镇遗韵

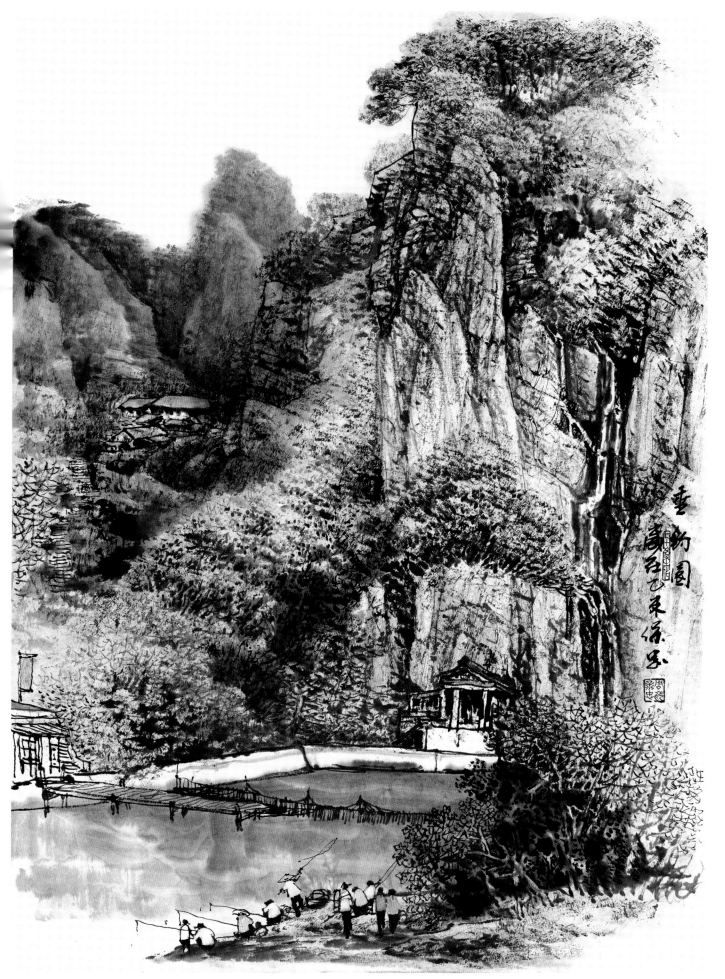

垂钓图

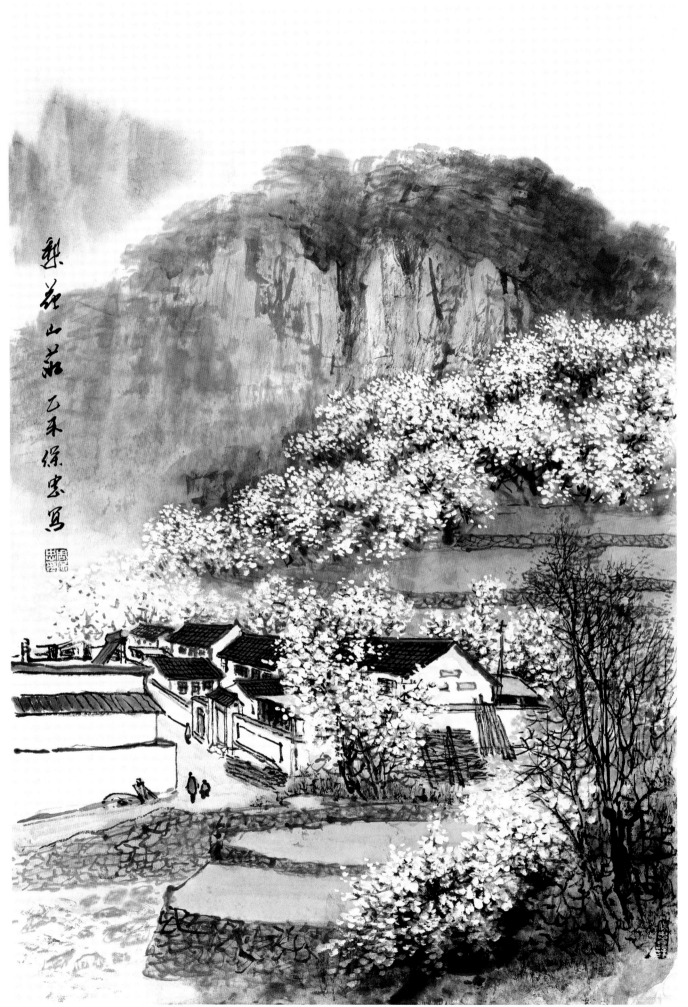

梨花山庄 乙亥 保忠写

梨花山庄

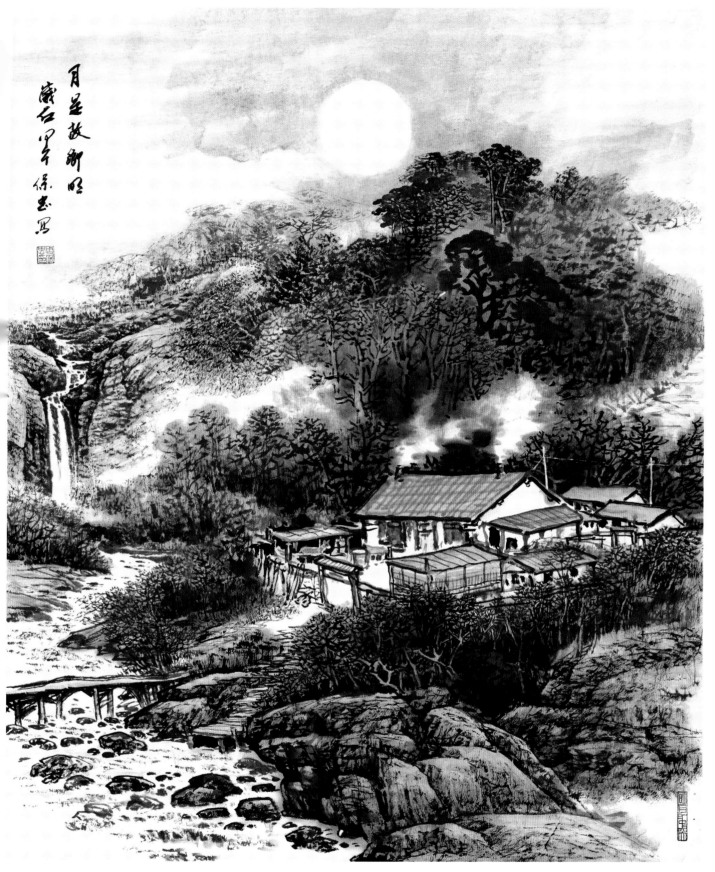

月是故乡明

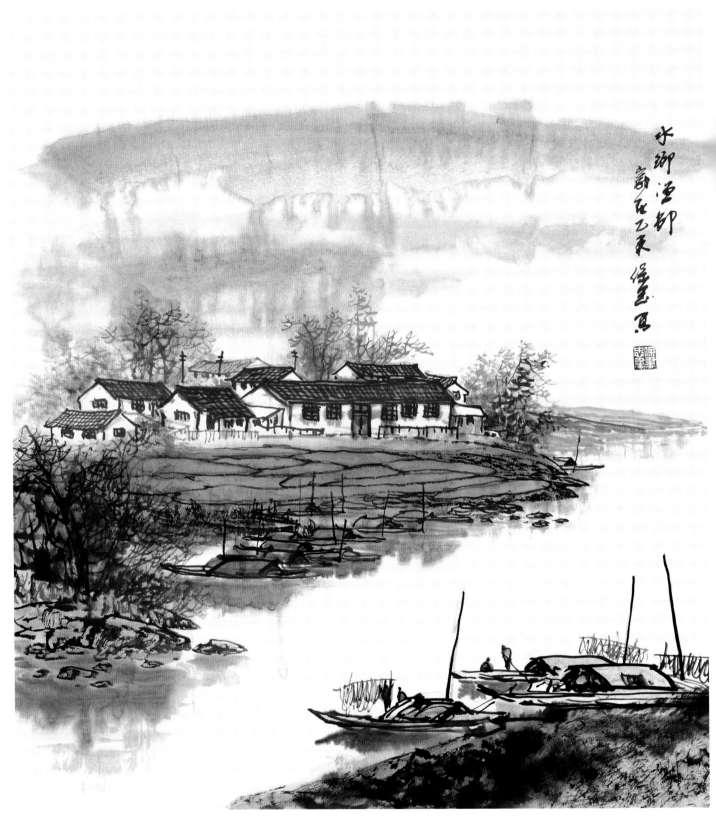

水乡渔邨